GARGARA SARAHARANA ARAKA KANGARANA